历代名家册页

汪士慎

浙江人民美术出版社

盲于目，不盲于心

——汪士慎的诗画人生

张　群

汪士慎（1868—1759），字近人，号巢林，别号七峰居士、晚春老人、溪东外史、甘泉山人、心观道人、左盲生等。原籍安徽歙县，流寓扬州最久。汪士慎工于诗文，善于绘画，长于八分隶书，精于篆刻，毕生著有《巢林集》行世。

汪士慎一生布衣，少年时屡试不第，便不求仕进，以书画自娱。后迁居扬州，以卖画为生。其侨居扬州城北一所远离市喧的荒斋，曾作"高寒草堂"匾额，故又名"七峰草堂"，因而自号"七峰居士"。其居所雅静古朴，桐树成荫，梅花成行，堂前有"青杉出短墙，修萝垂古屋"，故又称之为"青杉书屋""青杉旧馆"。后因古杉不幸为风折去，而"补种疏梅"，于是又将此称为"梅花庭院"，并在院南补栽岭上青松。他曾自叹："我衰难共老，化鹤定来看。"草堂庭院里的花卉树植便成了汪士慎笔下一生所绘之精神寄托。

深居蓬门僻巷，相伴的则是生活的清贫窘迫，常常屋漏生寒，过着"居士尝断炊，画梅乞米难"的生活。但汪士慎安贫乐道，自有一种"蔬食原胜梁肉美，蓬窗能敌锦堂新"，"车马尘高何足羡，敢夸野服占芳馨"的生活境界，因而他甘于淡泊，布衣蔬食，品茗读书，常常过着自挑莽菜、瓦盆煨芋、自烧松子自煎茶的生活。汪士慎于五十四岁时，不幸左目失明，到了晚年，双目皆昏眊，且加上患有足疾，生活更为清苦艰难，处在"茫茫难乞米，衰老独咨嗟"的悲苦境地。虽然汪士慎受目疾与生活无情的打击，但他仍在精神上自我慰藉，并坚持写字作画，凡遇天晴，必定挥毫，任意涂抹。

汪士慎一生嗜茶成癖，自称"嗜好殊能推狂夫"，已至"饭可终日无，茗难一刻废"的程度，常是"饮时得意写梅花，茶香墨香清可夸"。他与金农、高翔、厉鹗、陈章、姚世钰等人交情莫逆，时常以茶会友，金农赠他以"茶仙"雅号，他也以"嗜茶赢得茶仙名"为慰。姚世钰在汪士慎所作《煎茶图》题诗中写道："巢林嗜茶同嗜诗，品题香味多清词；吟肩山耸玉川屋，风炉烟袅青杉枝。"陈章则为汪士慎啜茶小像所作像赞中说："好梅而人清，嗜茶而诗苦，惟清与苦，实渍肺腑。"

嗜茶、嗜诗、爱梅，此三事在汪士慎安宁简朴的生活中紧密相联，而他又将之行诸于笔墨，构成了他诗书画艺术上淡雅秀逸之风。难怪他的好友丁敬说他："饮安茗乳平生嗜，画断梅花宿世因"，深刻地道出了巢林嗜茶与画梅之间的不解因缘。茶苦而清，梅清则高，汪士慎亦作诗云："知我平生清苦癖，清爱梅花苦爱茶"，"闲贪茗碗成清癖，老觉梅花是故人"。

汪士慎绘画以四时花卉为主，偶作山水，尤爱写梅。他生性爱梅，曾作《喜梅歌》云："独自晓寒起，月残犹在天；冷看浮竹径，疏影落吟肩。相对成良晤，同清亦可怜；谁夸好颜色，高阁困朝眠。"一方面以梅花的清高自拟，同时又将自己的品性赋予了梅花。

其画梅师法宋代扬补之、元代王冕，又掺以己意，自成面貌。以挥写为主，皴擦极少，水墨相映，笔意幽秀，气清而神腴，墨淡而趣逸。或疏影横斜，或老树硬枝，或铁骨铮铮，皆突出梅花的丰神与玉骨。无论在行枝、布干、点萼、圈花，还是主次、疏密、虚实等方面，自有章法。其作梅花，虽以密蕊繁枝见称，亦常做疏枝，皆神韵俱足，雅逸芳香，有着"空里疏香"和"风雪山林"之趣，清淡秀雅，清妙多姿，故有"铁骨冰心"之誉。

对于一位要用明目来观察世间万物的画家来说，眼疾之痛不言而喻，但汪士慎左目失明后，心境豁达反而更专心于画梅，并特制一方图章自称"左盲生"，又浸小印曰："尚留一目著花梢"。他整日沉湎翰墨，不辍苦吟，即使是严寒大雪之时，也是"自和水墨写梅花"。正如他在诗中所云："淋漓扫尽墨一斗，越瓯湘管不离手。"他作画时，独目著寒花，虽是颠倒吟笺，双眼生花，但仍能"妍媸任涂抹，心手尚纵横"。虽然"点出花须乱，题来字体轻"，但仍能"一目光明著吟卷，兴来点画犹纵横"。郑板桥更是评价其此阶段的画"清品极高"。

汪士慎这种人瘦花疏、馨香满怀、抒写不尽的形象，实在令人感怀。他此时画上常钤"心观道人"印，所以金农赞他"盲于

目，不盲于心"。阮元在《广陵诗事》中亦称其"老而目瞀，然为人画梅或作八分书，工妙胜于未瞀时"。汪士慎这种为书画终生奋发的精神，终使他的绘画艺术达到了迥出尘霄的境界，故姚世钰将其与扬无咎、王冕相提并列为墨梅高手："笔端谁摄梅花魂，江都汪郎能逼真；逃禅煮石不复作，汪兼二子成三人。"

　　自古以来，梅因耐寒之品性为历代文人所吟咏，也是文人画家最为喜爱的题材之一。汪士慎所作墨梅，清瘦之中更有冷峻孤傲之气。时人评汪士慎所作梅云："宠梅念竹有其意，剪水断冰无俗痕。"今观其梅花图册，清疏简淡，花枝不繁，以清朗疏瘦入画，瘦劲姿媚；树干虬曲多姿，新枝轻盈秀丽，笔墨披靡而提按有致，铁线圈花瓣，润墨点花心，疏密布局得当，面貌爽目清新，冷香逼人，实为不虚。

　　汪士慎画梅时亦注重在构图上寻找突破，于疏枝的造型中寻求变化。从各个角度来观察、表现梅枝的姿态，曲折而气韵贯通，秀媚而不失劲健，有着或垂挂、或斜伸、或反转、或横空、或挽弓射箭等等姿态。在墨色上，汪士慎用淡墨画梅花与梅枝，浓墨点花蕊与青苔，画面明度分明，对比清晰；在用笔上，梅枝用笔的劲健与梅花圈点的轻盈，亦富节奏韵律。点苔笔墨滋润而气韵生动，更使画面灵秀而极具活力，寒意清气顿时呼之欲出。正因为如此，汪士慎的梅也要较"八怪"中其他人的梅更婉转优美，笔意更飘逸灵动。疏枝瘦骨，荒寒绝俗，有"不食人间烟火，清妙独绝"之气。因其梅花风格独特，故被称作"汪梅"，时人亦称其为"画梅圣手"。

　　金农曾评汪士慎、高翔墨梅曰："舟屐往来芜城，几三十年，画梅之妙，得二友焉。汪士慎巢林，高翔西唐，人品皆是扬补之、丁野堂之流。巢林画繁枝，千花万蕊，管领冷香，俨然灞桥风雪中；西唐画疏枝，半开郠朵，用玉楼人口脂，抹一点红，良缣精楮，各臻其微。"其中所谓"冷香"，无疑是汪士慎的生动写照。正如厉鹗题汪士慎《煎茶图》诗云："先生爱梅兼爱茶，啜茶日日写梅花。要将胸中清苦味，吐作纸上冰霜桠。"此诗概括精练，一语中的地道出了汪士慎一生的风貌品格。

　　除画梅外，其他写意花卉汪士慎也画过不少，诸如具有真率质朴特点的紫藤、山茶、桃花、水仙花、牡丹等等。同时，他也精兰竹，取法元人，淡墨撇兰，常在写意中以工细的笔触，浓墨勾画兰叶与花蕊，随意点染，使得写意之中自有细致之处，画面更富节奏，亦是一绝。

　　此册中花卉纯以色画，技法多样，但也十分统一。或没骨点染，如樱花、梅花、紫藤、桃花皆以中锋写出主干，后用浓墨略加苔点，叶子以湿笔画出后勾筋，以颜色之浓淡干湿显示其阴阳向背，花朵随意点染但颇合法度；或双钩填色，如玉兰、蚕花、兰花，双钩叶子轮廓后敷色，晕染细致，于写意中辅以工细之笔，韵味十足；或书法挥写，以行草疾笔撇出叶子，笔意潇洒，再如竹石，以隶书写出竹叶，古拙平淡。此册中花卉没有斩截的技巧表现意识，不讲究章法的奇险，平铺直叙，亦无柔媚的形态，形象皆十分素雅，但笔致中却蕴含高简的法度。画面大多构图别致，以特写取胜，景物的描绘或工或写，皆具趣味，再配以古拙稚质的八分书题诗，既有古意又含雅致，传达出画家朴素的胸次。

　　汪士慎的书法、篆刻亦别具风神，书法善隶、行，能以八分糅于行楷，苍郁秀逸，功力极深。双目失明后，他更是"兴来狂草如"，金农赞曰："汪士慎失明三年，忽近展纸能作狂草，神妙之处，俨然如双瞳未损时。"

　　汪士慎的作品以梅花居多，而其中的梅花又是以寒冷梅花示人，汪士慎所爱的正是梅花的不畏严寒的精神和梅花之寒性。梅花这一媒介也成为了他创作的启发与构思来源。

　　而汪士慎画梅又有一个特点，即所画严寒冬日之梅，无论繁枝茂密，还是稀疏几枝，冷艳之外却都让人能够感受到春天之生气，生机勃勃而饱含生命力。这也正是汪士慎一生的写照，贫寒清苦、命途多舛却自始至终对生活、对所爱之事饱含向往与热爱。

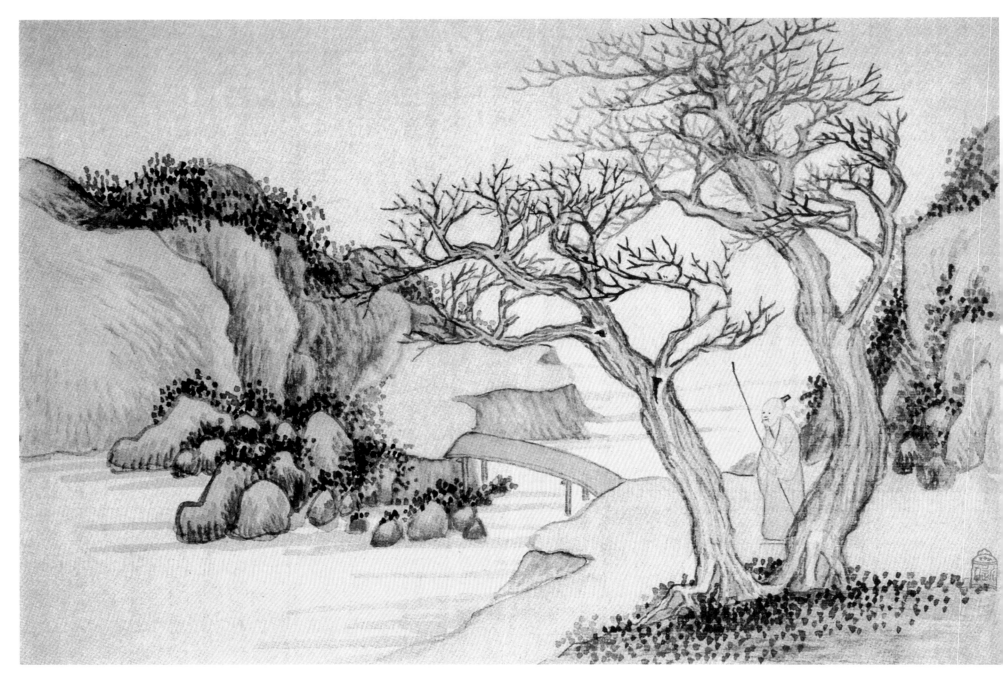

山水图册之一　绢本设色　29cm×41.6cm　安徽省博物馆藏

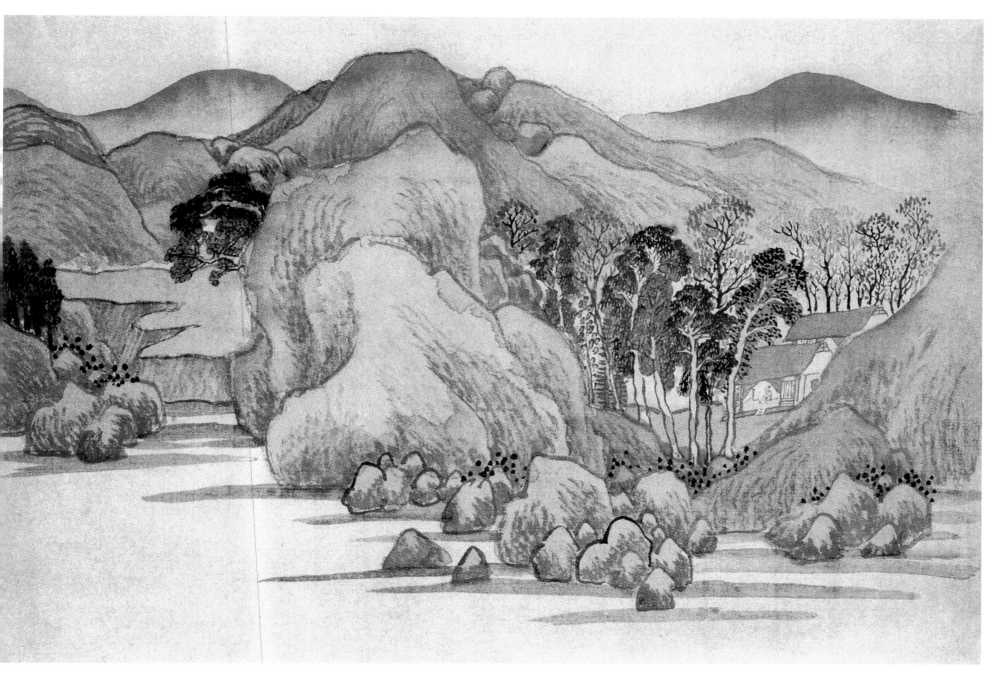

山水图册之二　绢本设色　29cm×41.6cm　安徽省博物馆藏

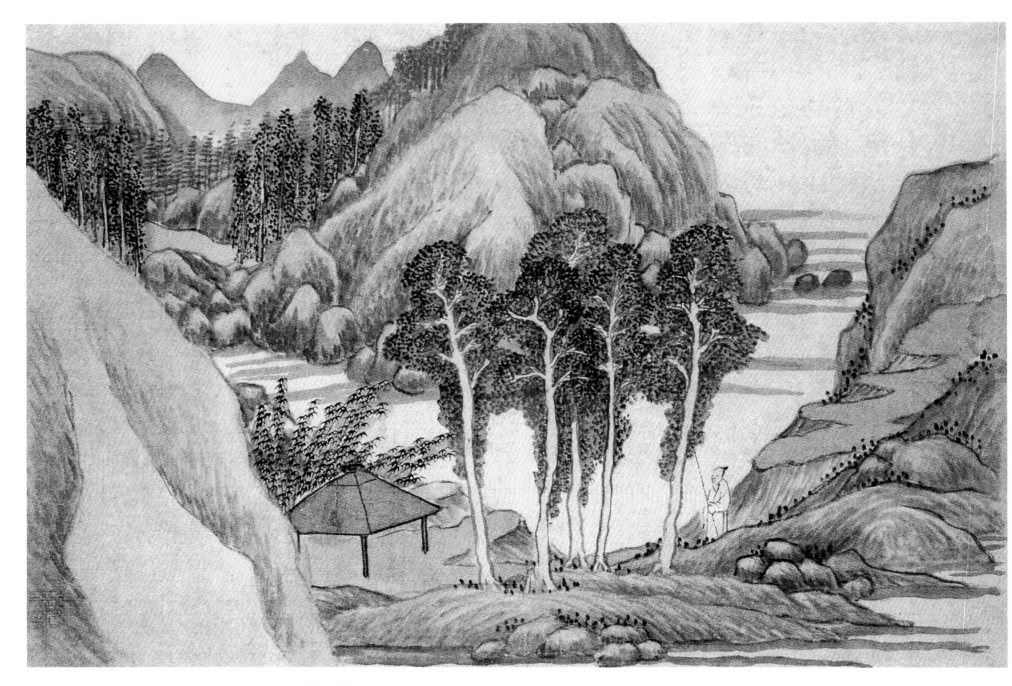

山水图册之三　绢本设色　29cm×41.6cm　安徽省博物馆藏

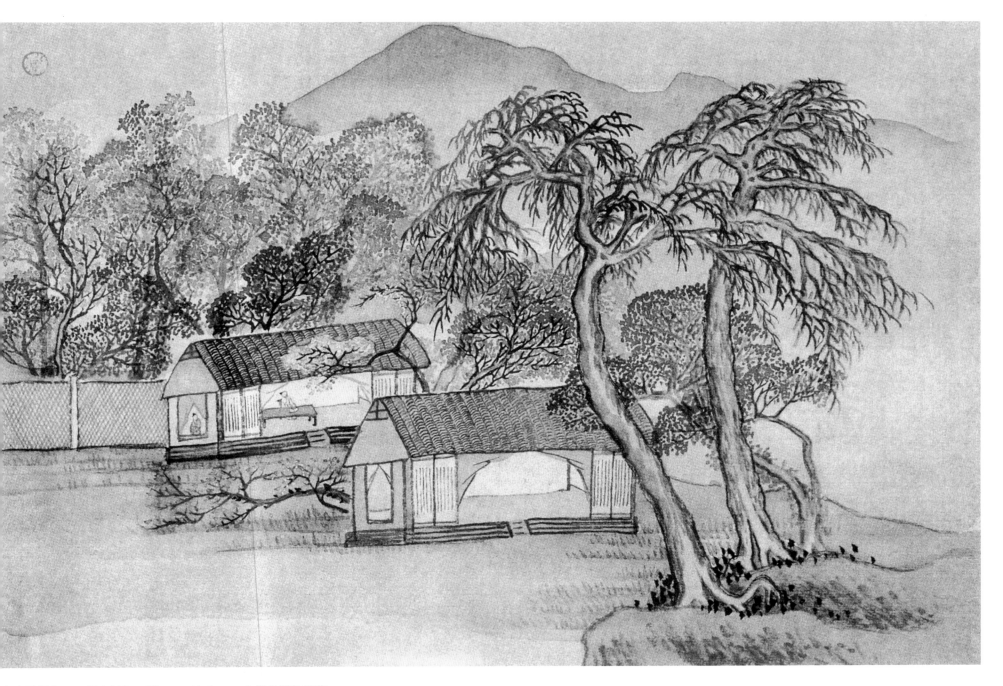

山水图册之四　绢本设色　29cm×41.6cm　安徽省博物馆藏

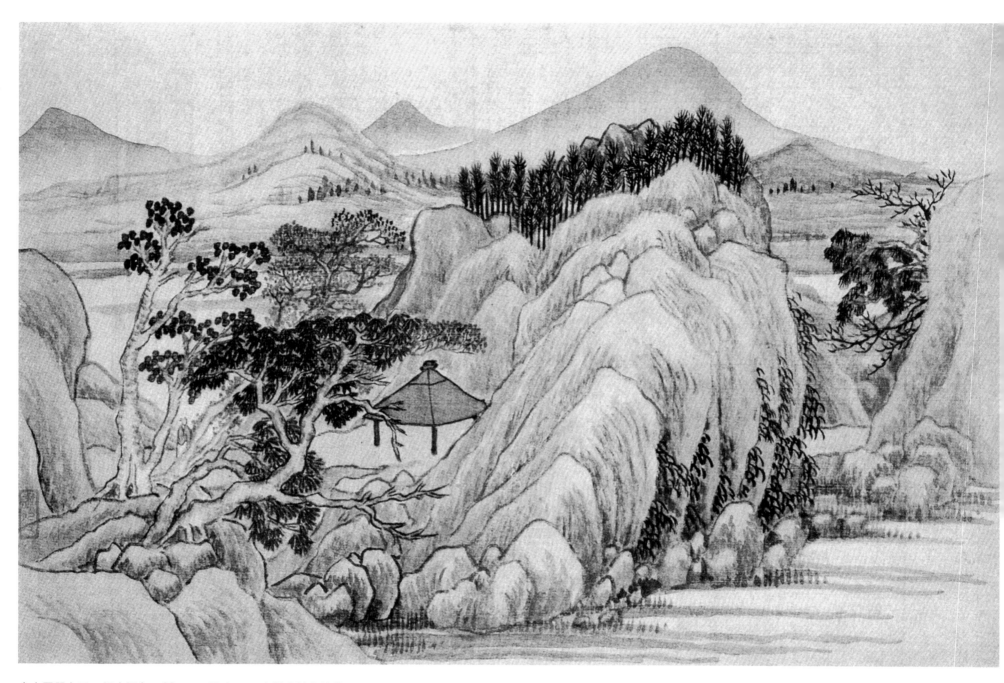

山水图册之五　绢本设色　29cm×41.6cm　安徽省博物馆藏

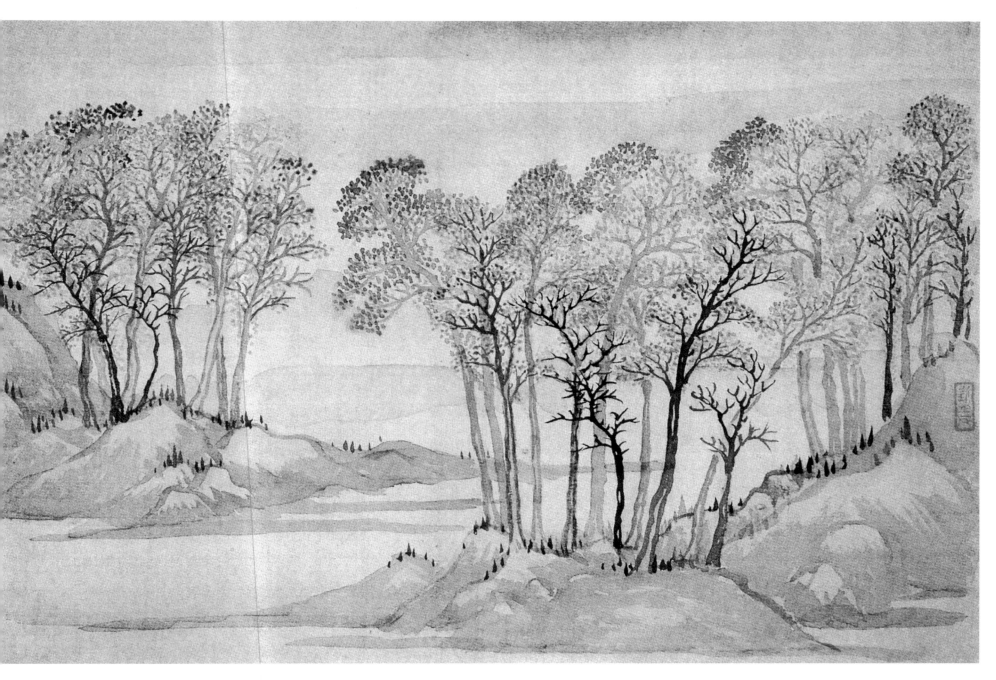

山水图册之六　绢本设色　29cm×41.6cm　安徽省博物馆藏

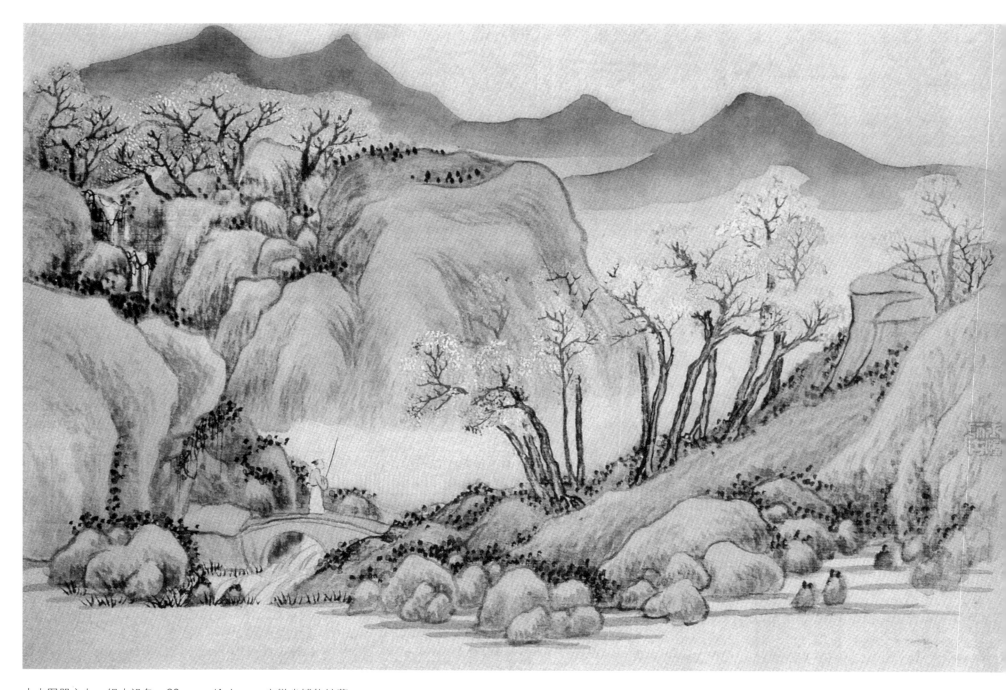

山水图册之七　绢本设色　29cm×41.6cm　安徽省博物馆藏

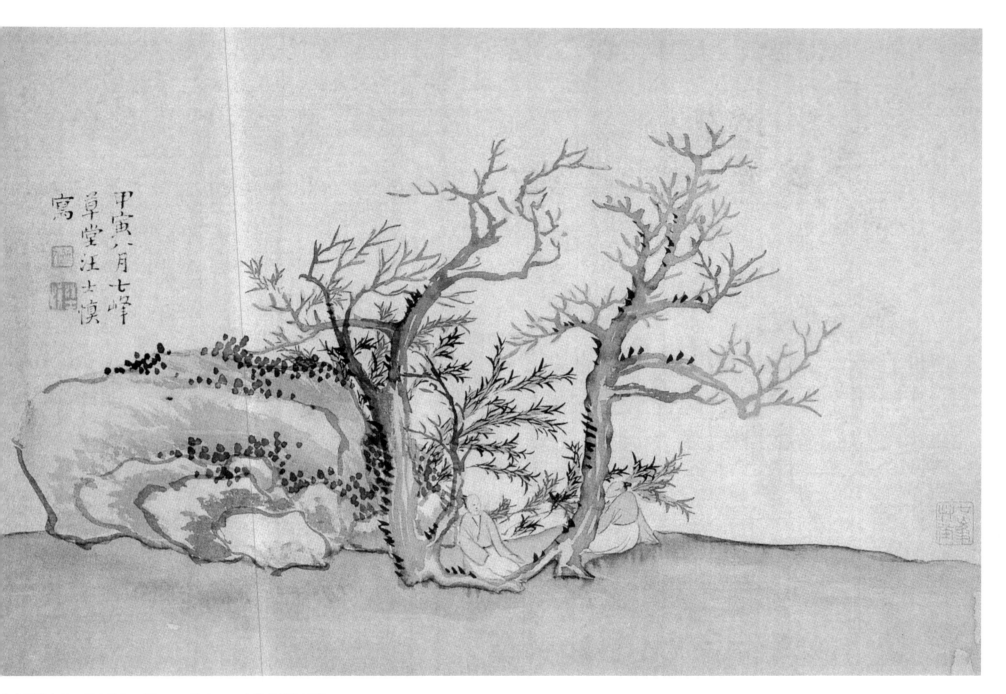

山水图册之八　绢本设色　29cm×41.6cm　安徽省博物馆藏

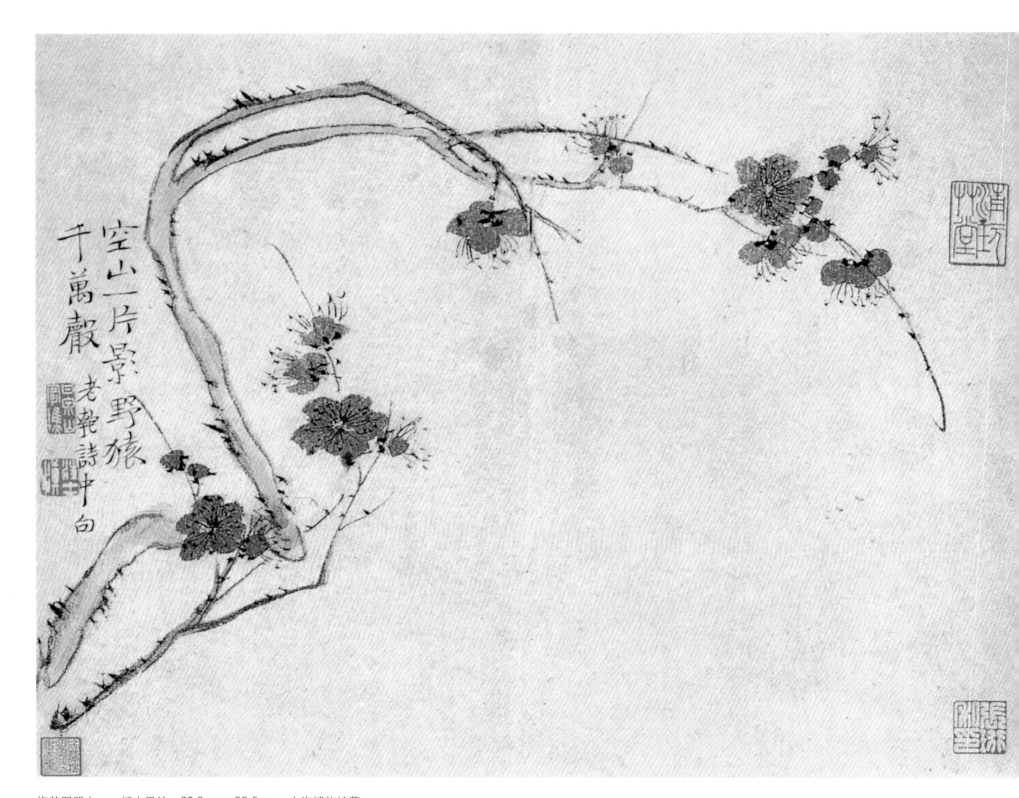

梅花图册之一　纸本墨笔　23.8cm×30.5cm　上海博物馆藏

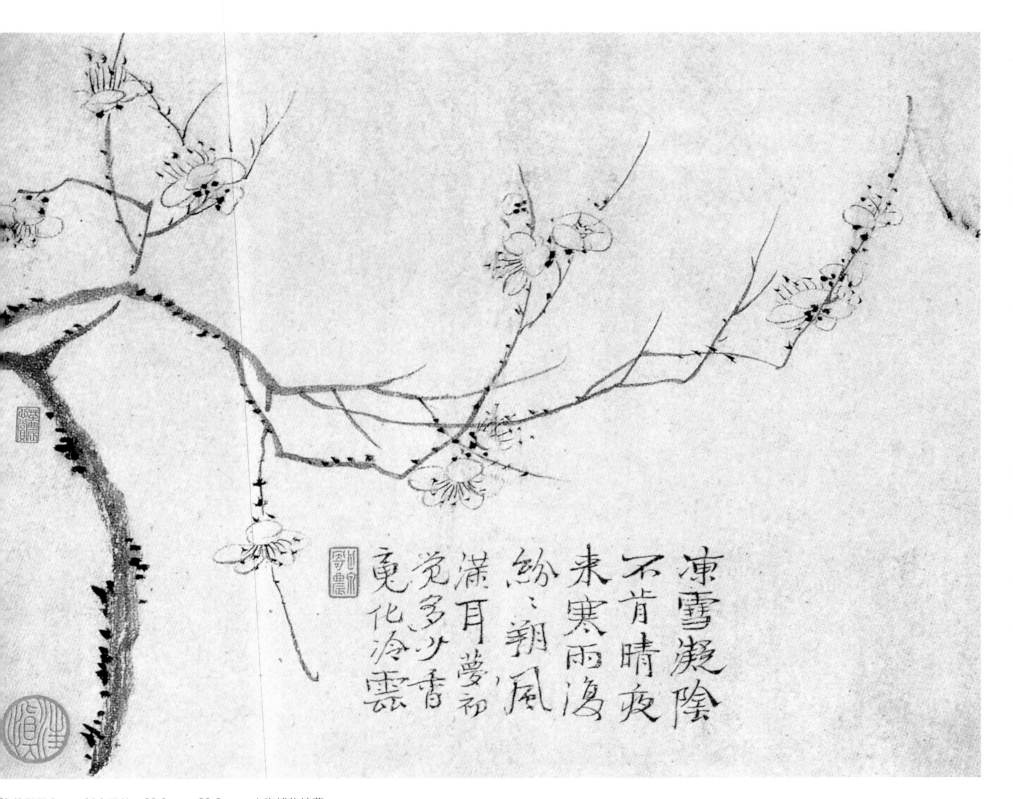

凍雪凝陰
不肯晴
來寒雨後
紛紛朔風
滿耳夢初
覺多少香
竟化泠雲

梅花图册之二　纸本墨笔　23.8cm×30.5cm　上海博物馆藏

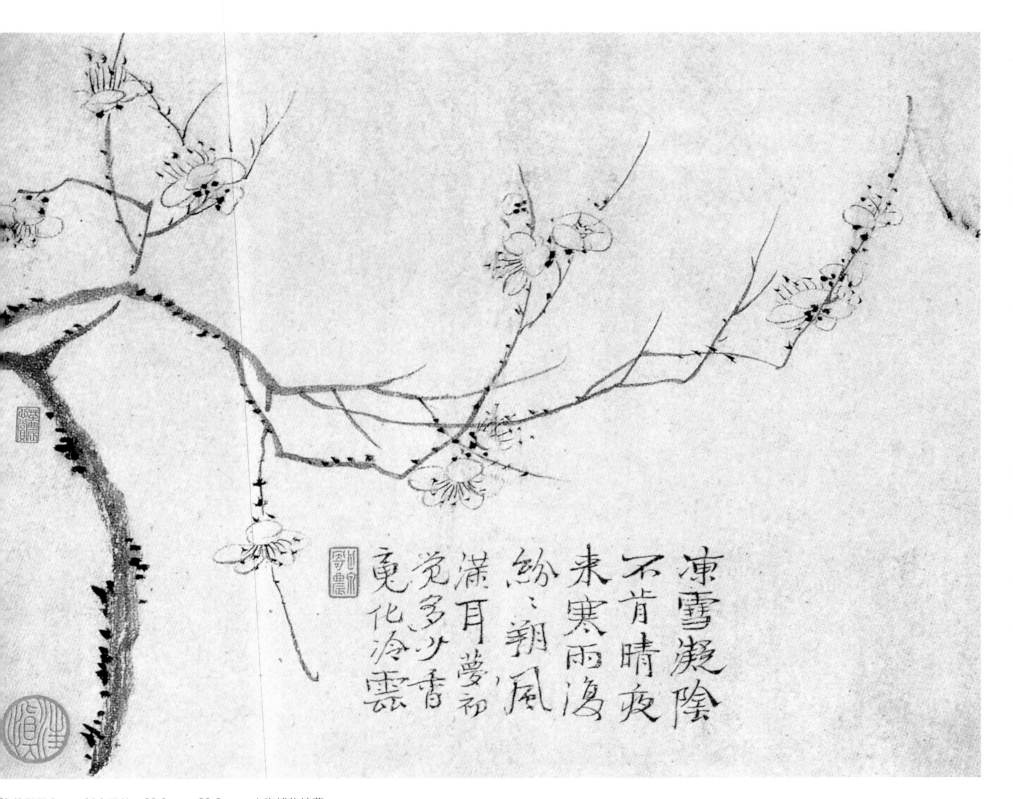

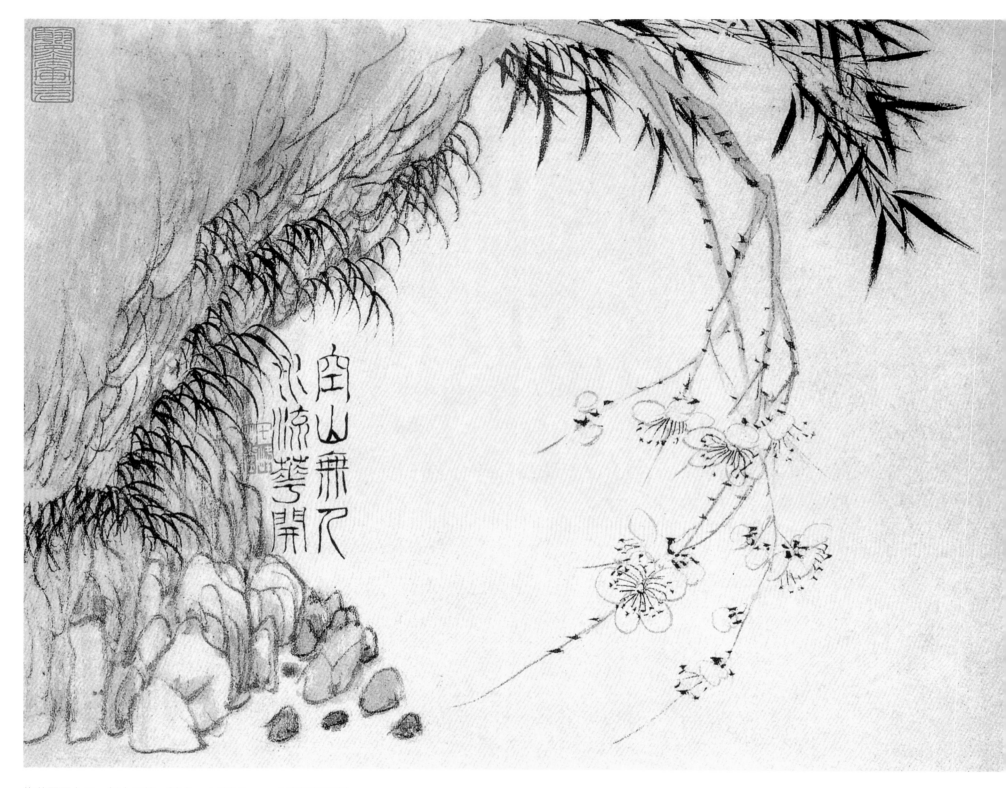

梅花图册之三　纸本墨笔　23.8cm×30.5cm　上海博物馆藏

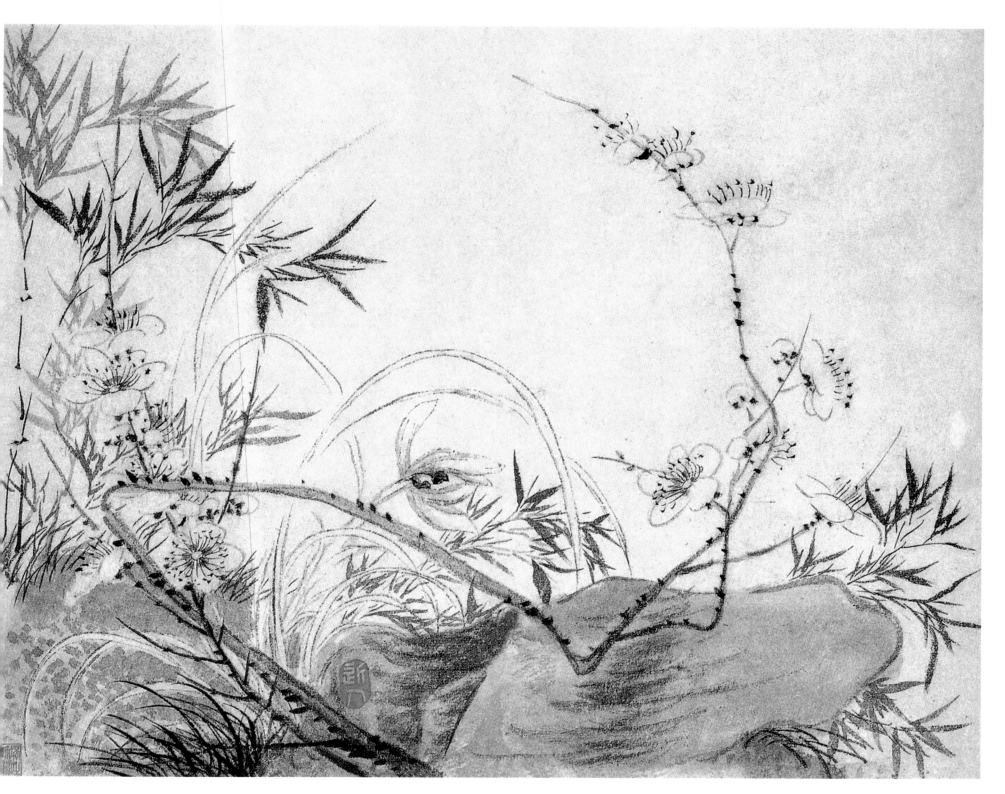

梅花图册之四　纸本墨笔　23.8cm×30.5cm　上海博物馆藏

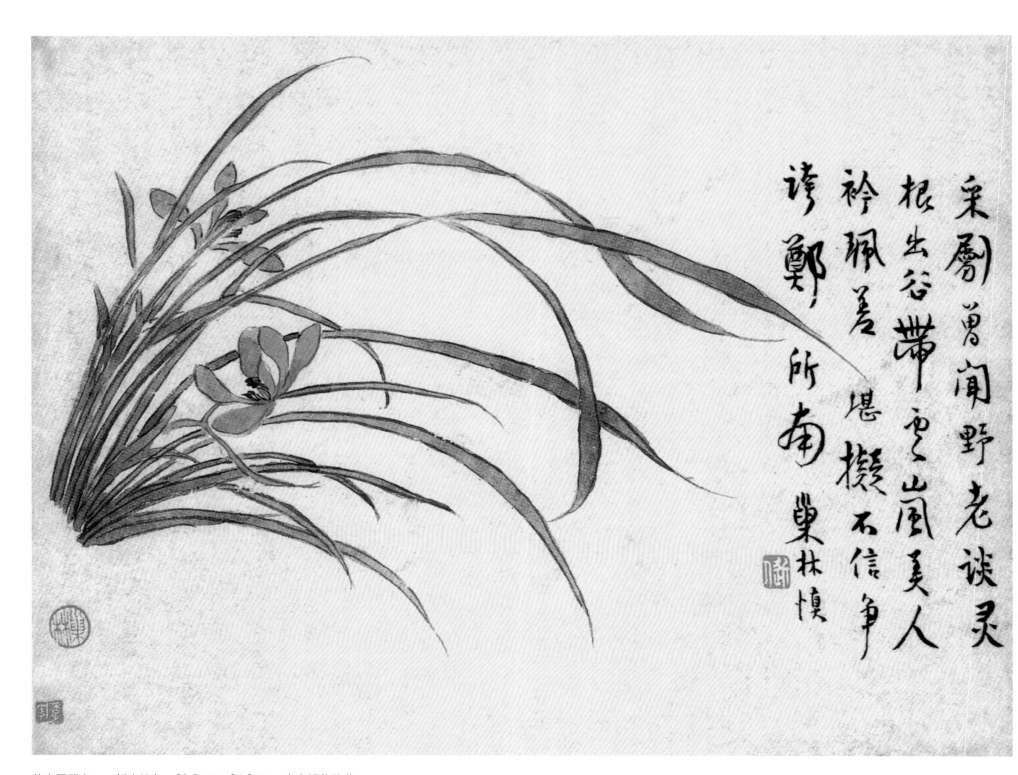

采菊曾闻野老谈灵
根出谷带云山岚美人
衿佩差堪拟石信争
谗郑所南巢林慎

花卉图册之一　纸本设色　21.5cm×24.2cm　南京博物院藏

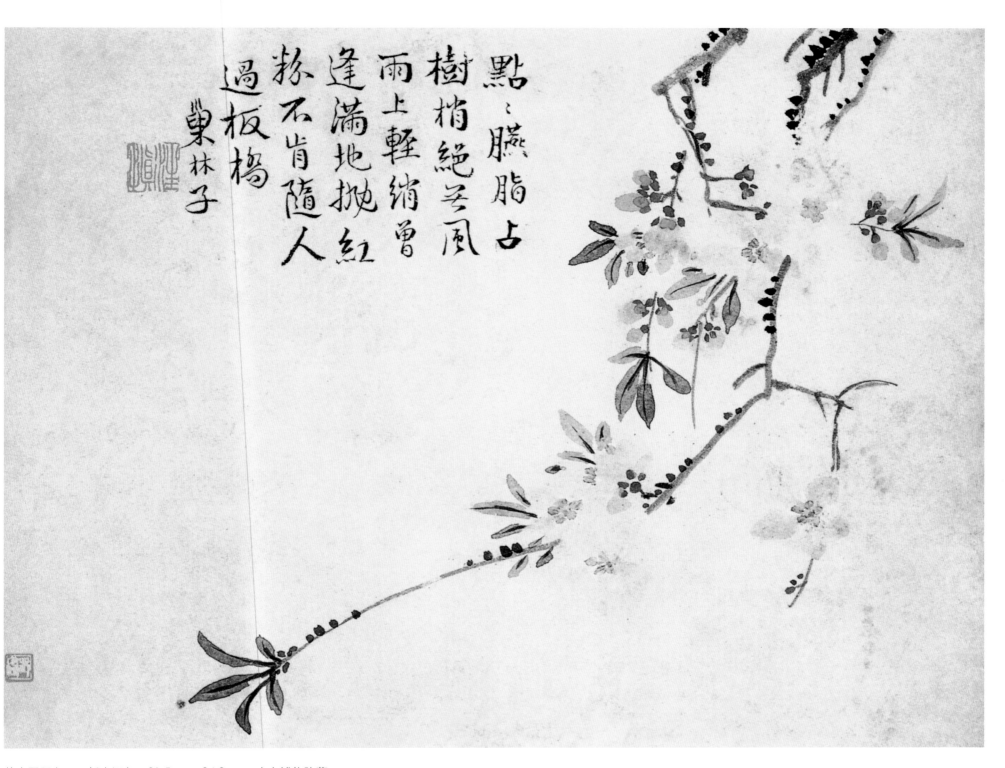

点々臙脂占
樹梢絕委風
雨上輕綃曾
逢滿地拋紅
掭不肯隨人
過板橋
巢林子

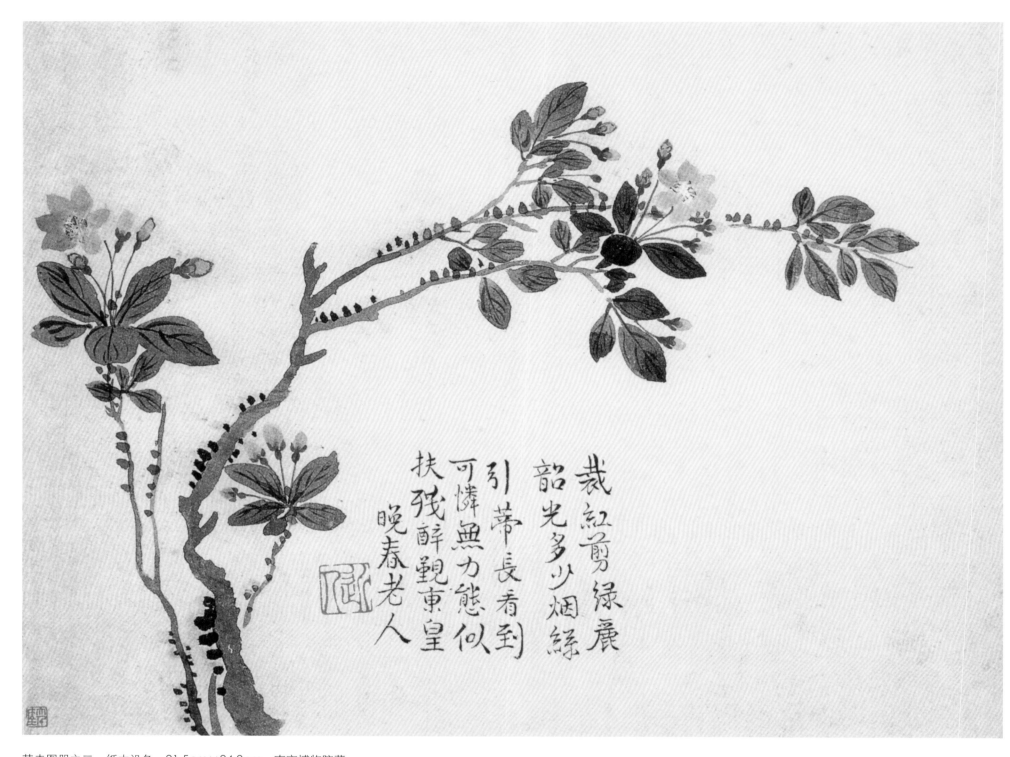

裁紅剪綠麗
韶光多少烟緑
引蒂長看到
可憐無力態似
扶残醉觀東皇
晚春老人

花卉图册之三　纸本设色　21.5cm×24.2cm　南京博物院藏

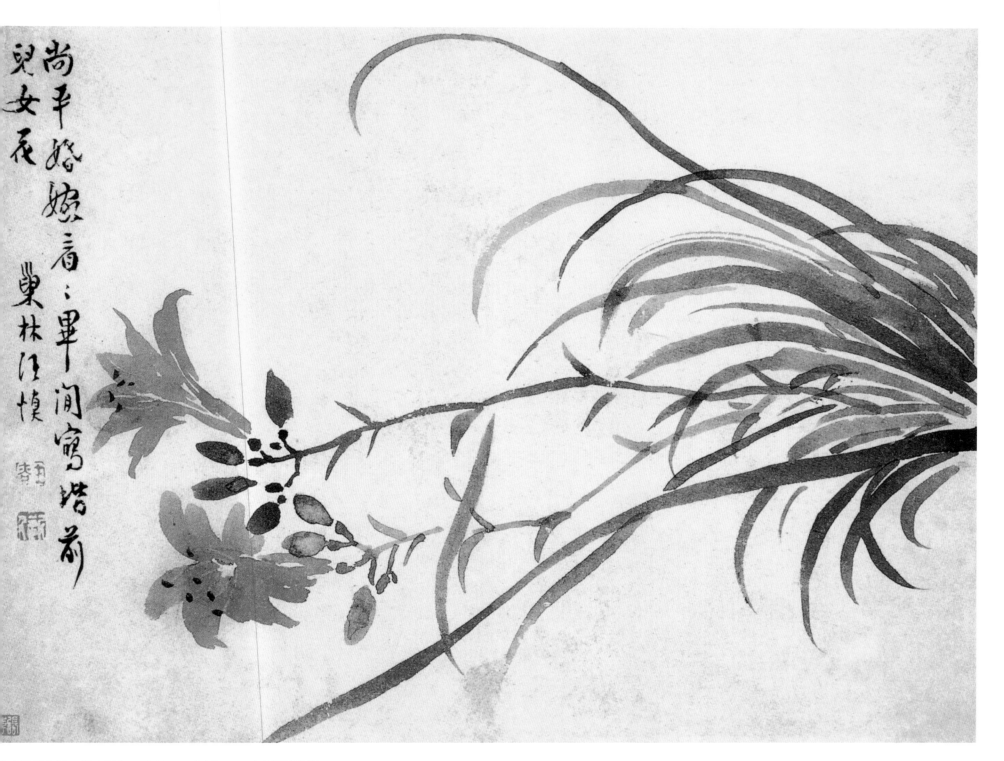

尚平婚嫁看
畢閉寫塔前
兒女展
巢林汪慎

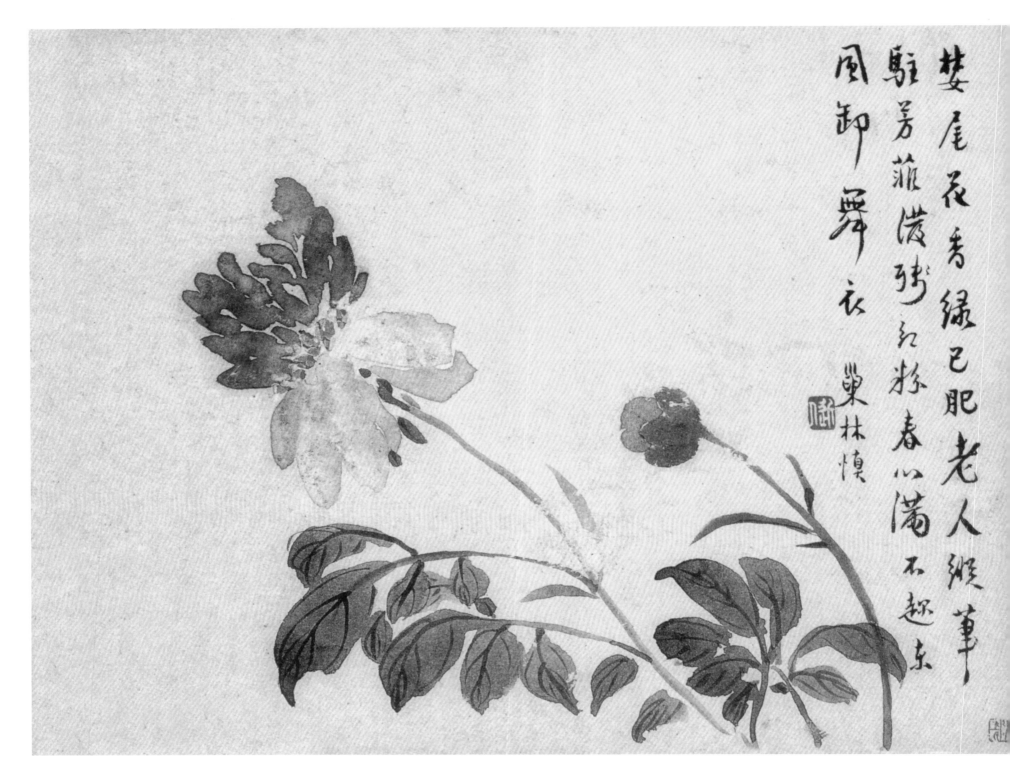

婁尾花香綠已肥老人繼筆
駐芳菲浅殘紅粉春心滿不趁東
風卸舞衣 栗林慎

花卉图册之五　纸本设色　21.5cm×24.2cm　南京博物院藏

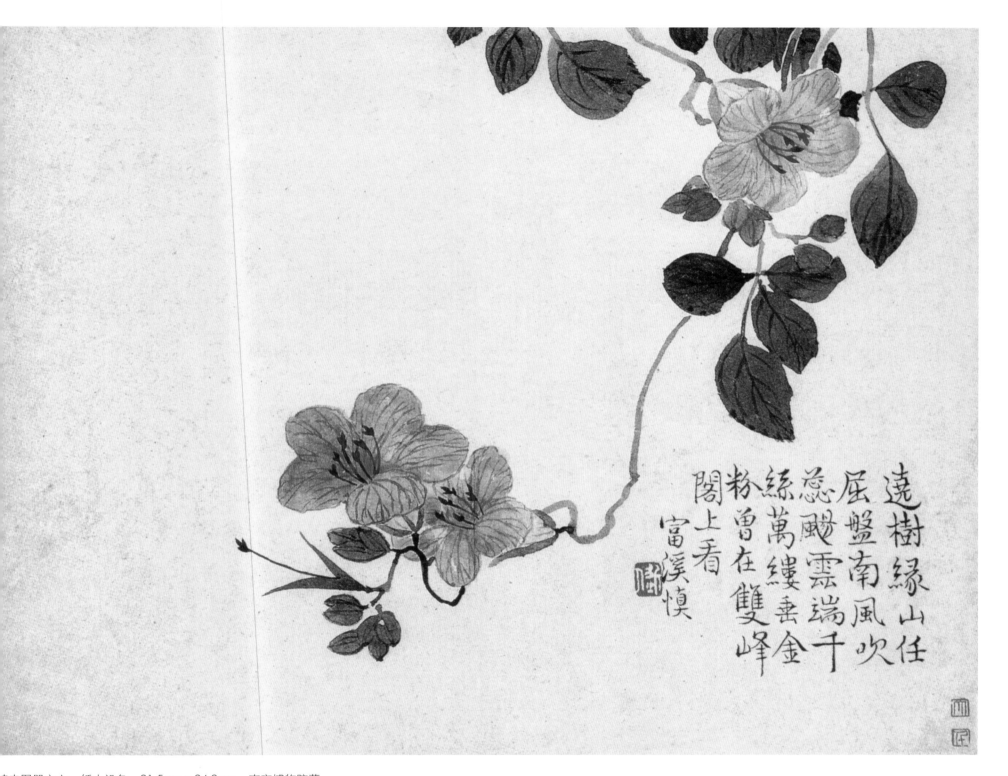

遠樹緣山任
屈盤南風吹
恣颺雲端千
縷萬縷垂金
粉曾在雙峰
閣上看
富溪慎

花卉图册之六　纸本设色　21.5cm×24.2cm　南京博物院藏

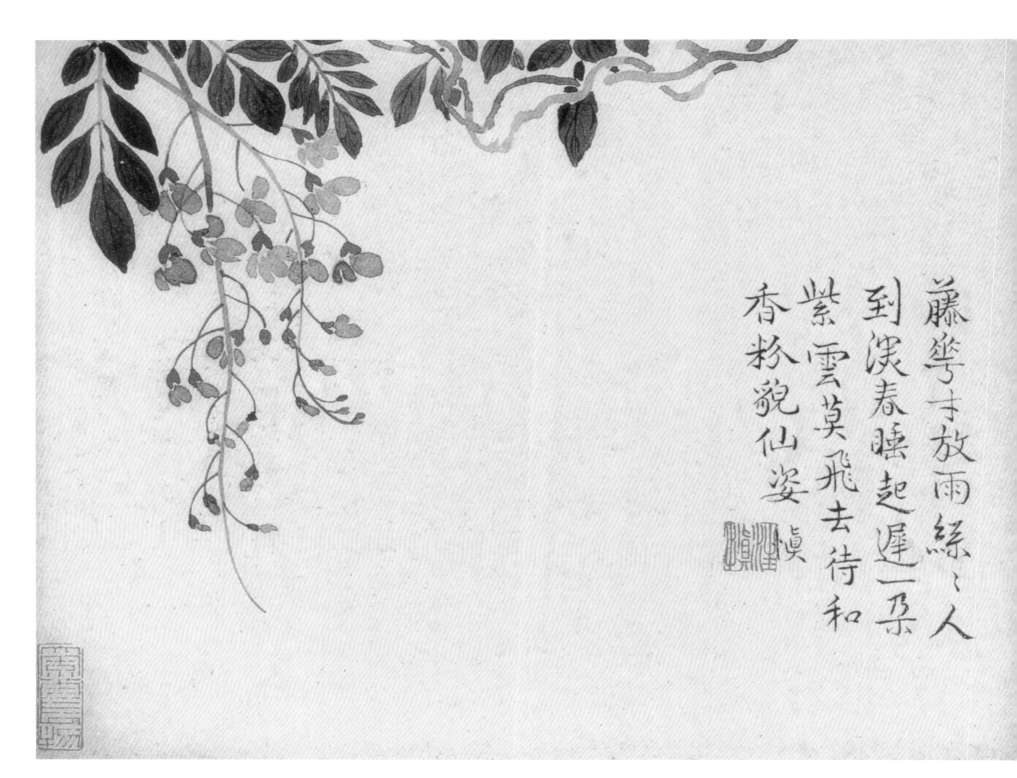

藤蔓才放雨絲々人
到溪春睡起遲一朶
紫雲莫飛去待和
香粉貌仙姿 慎

花卉图册之七　纸本设色　21.5cm×24.2cm　南京博物院藏

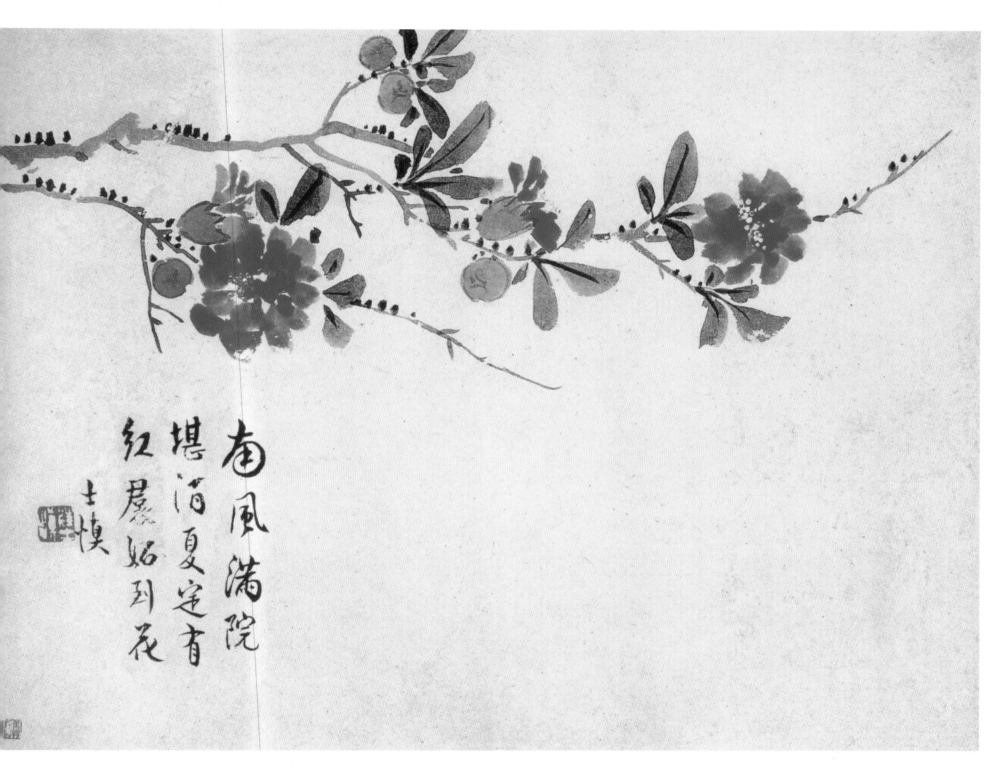

南風滿院
堪消夏足看
紅紫始到花
士慎

花卉图册之八　纸本设色　21.5cm×24.2cm　南京博物院藏

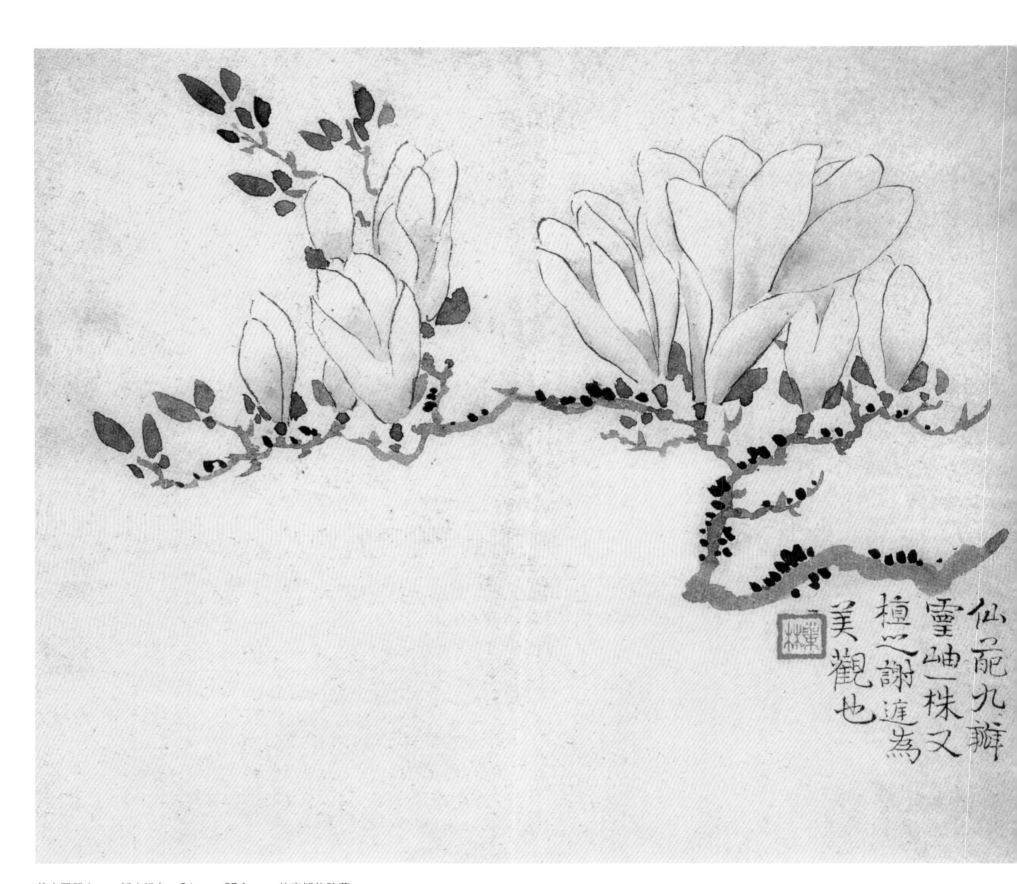

仙龙九瓣
靈岫一株又
檀心謝旋為
美觀也

花卉图册之一　纸本设色　24cm×27.1cm　故宫博物院藏

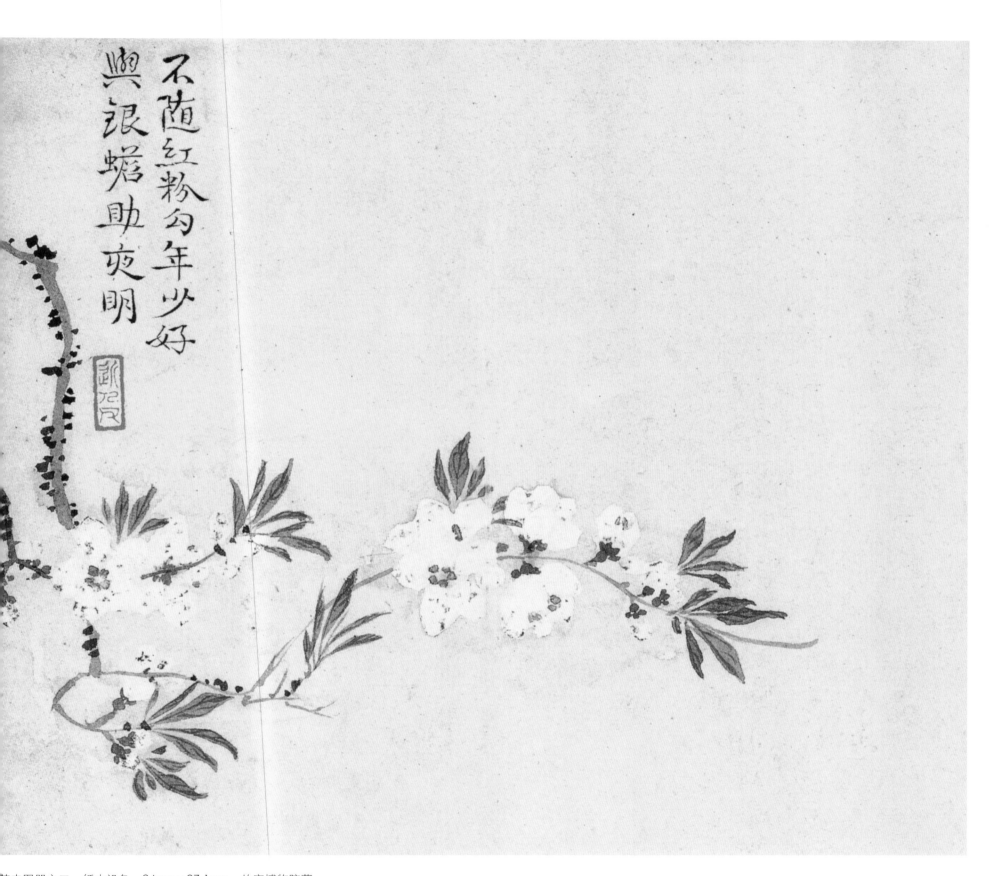

不随红粉勾年少好
興銀蟾助爽明

花卉图册之二　纸本设色　24cm×27.1cm　故宫博物院藏

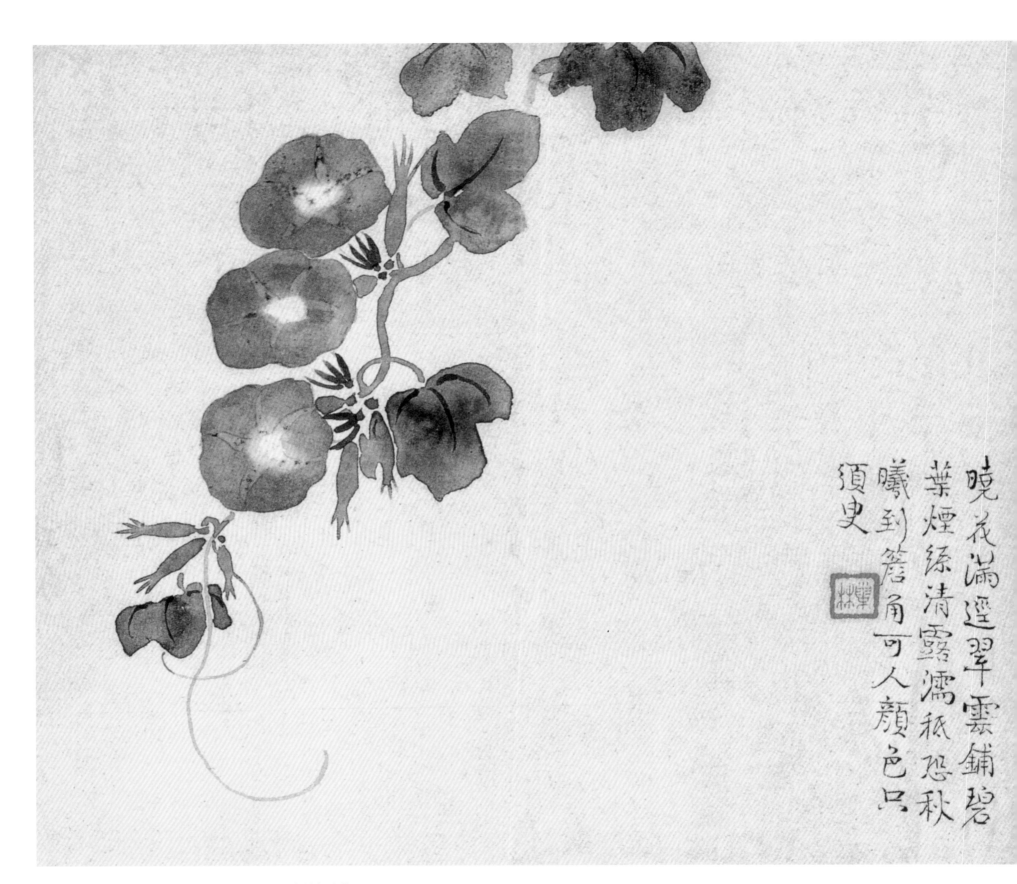

曉花滿逕翠雲鋪碧
葉煙絲清露霑疏恐秋
曦到簷角可人顏色只
須臾

花卉图册之三　纸本设色　24cm×27.1cm　故宫博物院藏

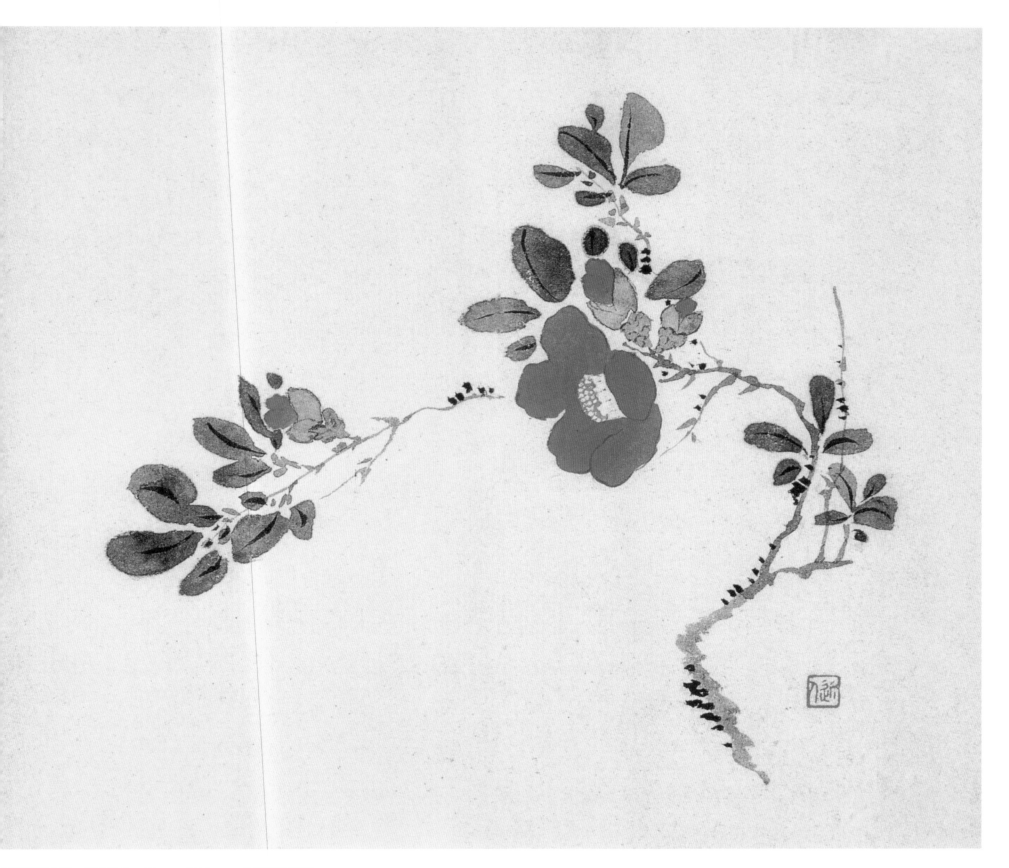

花卉图册之四　纸本设色　24cm×27.1cm　故宫博物院藏

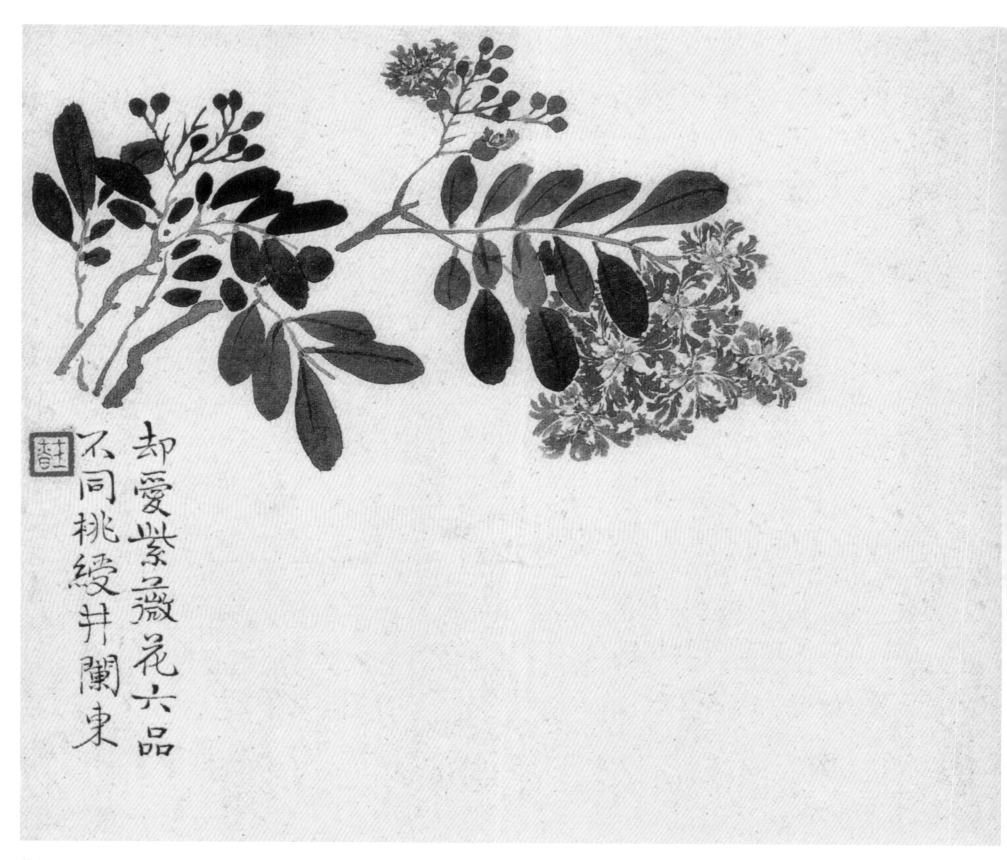

却爱紫薇花六品
不同桃绶并阑东

花卉图册之五　纸本设色　24cm×27.1cm　故宫博物院藏

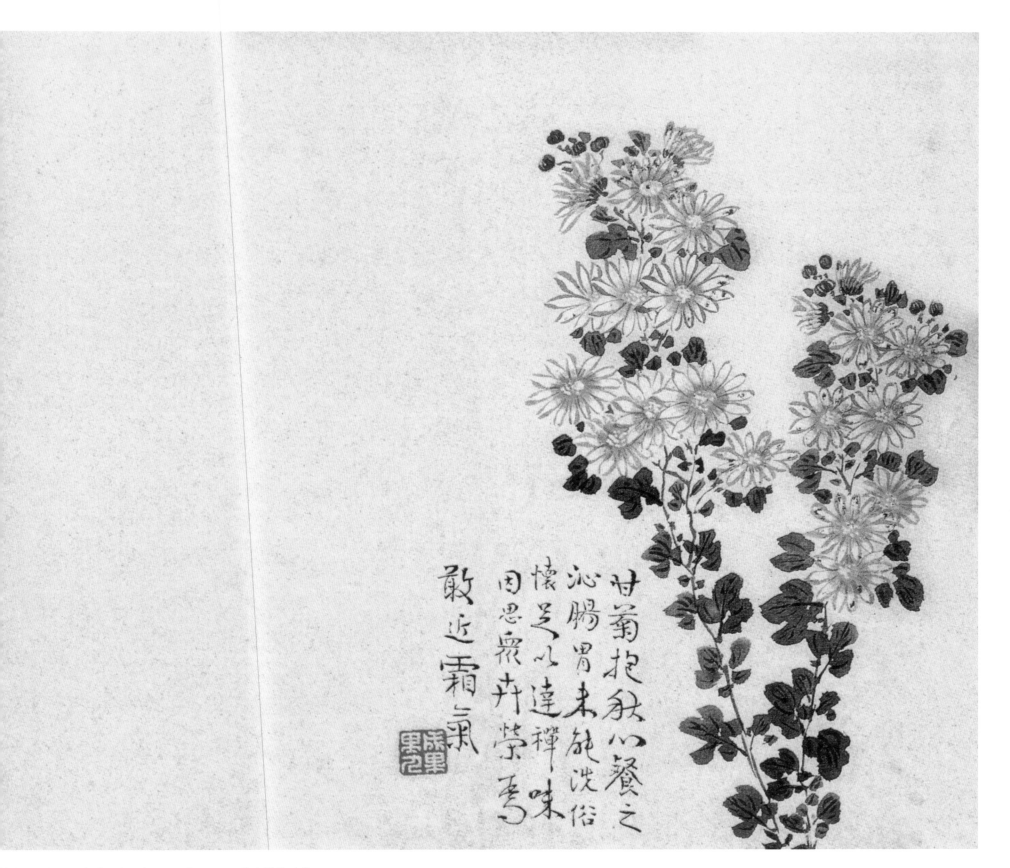

甘菊抱秋心餐之
沁腸胃未施洗俗
懷呈以達禪味
因思眾卉榮於
敢近霜氣

花卉图册之六　纸本设色　24cm×27.1cm　故宫博物院藏

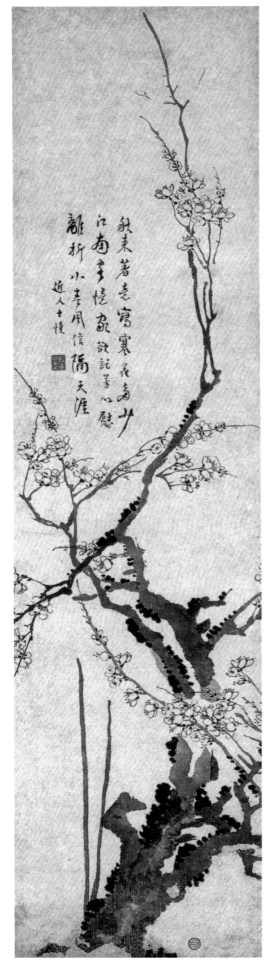
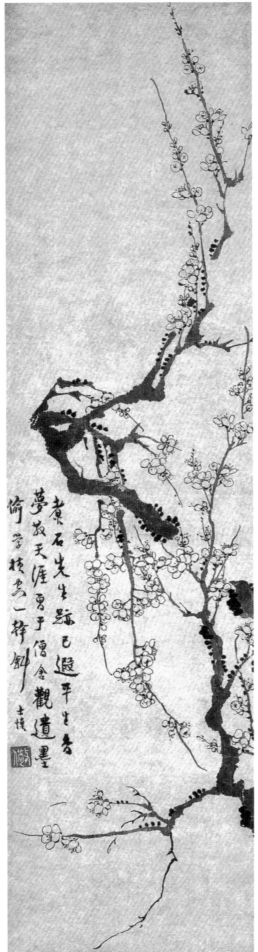
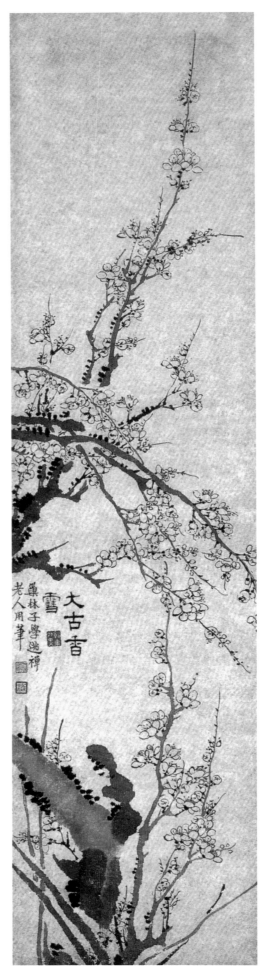

梅花图册之一
纸本墨笔
115.5cm×30.1cm×3
故宫博物院藏

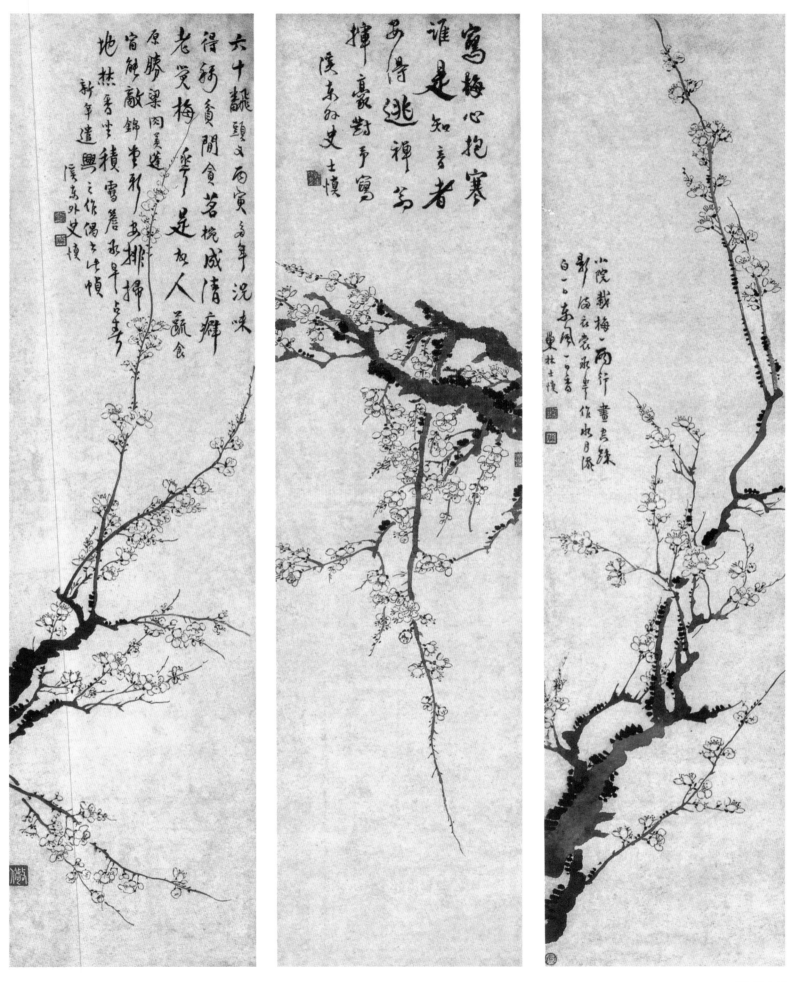

梅花图册之二
纸本墨笔
115.5cm×30.1cm×3
故宫博物院藏

图书在版编目（CIP）数据

历代名家册页. 汪士慎 / 《历代名家册页》丛书编
委会编. —— 杭州：浙江人民美术出版社，2016.6（2017.3重印）
ISBN 978-7-5340-4854-8

Ⅰ. ①历… Ⅱ. ①历… Ⅲ. ①中国画—作品集—中国
—清代 Ⅳ. ①J222

中国版本图书馆CIP数据核字 (2016) 第064066号

《历代名家册页》丛书编委会

张书彬　杜　昕　杨可涵　张　群
张　桐　张　幸　刘颖佳　徐凯凯
张嘉欣　袁　媛　杨海平

责任编辑：杨海平
装帧设计：龚旭萍
责任校对：黄　静
责任印制：陈柏荣

统　　筹：郑涛涛　王诗婕　应宇恒
　　　　　侯　佳　李杨盼

历代名家册页　汪士慎

出版发行　浙江人民美术出版社
　　　　　（杭州市体育场路347号　http://mss.zjcb.com）
经　　销　全国各地新华书店
制版印刷　浙江海虹彩色印务有限公司
版　　次　2016年6月第1版·第1次印刷
　　　　　2017年3月第1版·第2次印刷
开　　本　889mm×1194mm　1/12
印　　张　2.666
印　　数　2,001-4,000
书　　号　ISBN 978-7-5340-4854-8
定　　价　30.00元
如有印装质量问题，影响阅读，请与承印厂联系调换。